书法
自学与鉴赏
丛帖

嵩高灵庙碑

卢国联 编

上海人民美术出版社

书法自学与鉴赏答疑

学习书法有没有年龄限制？

学习书法是没有年龄限制的，通常 5 岁起就可以开始学习书法。

学习书法常用哪些工具？

学习书法常用的工具有毛笔、羊毛毡、墨汁、元书纸（或宣纸），毛笔通常用笔头长度不小于 3.5 厘米的笔，以兼毫为宜。

学习书法应该从哪种书体入手？

学习书法一般由楷书入手，因为由楷入行比较方便。当然也可以从篆隶入手，这样比较纯艺术。这里我们推荐由欧阳询、颜真卿、柳公权等楷书大家入手，学习几年后可转褚遂良、智永，然后再学行书。行书入门以王羲之、赵孟頫、米芾等最好，草书则以《十七帖》《书谱》、鲜于枢比较适宜。学篆书可先学李斯、李阳冰，然后学邓石如、吴让之，最后学吴昌硕、金文。隶书以《乙瑛碑》《礼器碑》《曹全碑》等发蒙，进一步可学《张迁碑》《西狭颂》《石门颂》等，再往下可参考简帛书。总之，学书法要循序渐进，不可朝三暮四，要选定一本下个几年工夫才会有结果。

学习书法如何达到事半功倍的效果？

学习书法无外乎临、背二字。临的目的是为了矫正自己的不良书写习惯，确立正确的笔法和好字的标准；背是为了真正地掌握字帖。如果说学书法要事半功倍，那么一定要背，而且背得要像，从字形到神采都要精准。

这套书法自学与鉴赏丛帖有哪些特色？

随着传统文化的日趋受欢迎，喜爱书法的人也越来越多。我们按照入门和鉴赏两个角度从现存的碑帖中挑选了 65 种。入门篇以技法完备和适宜初学为重点；鉴赏篇注重作品的风格取向和审美意义，为进一步学习书法开拓视野。

手机或平板电脑是现代人生活中不可或缺的必备用品，如何利用这一高科技产品帮助我们学习书法也成了我们的思考重点。有书法学习经验的人都知道教师示范对初学者的重要意义，为此我们为每一本字帖拍摄了名家临写的视频，大家可以通过扫码用手机或平板电脑观看，让现代化的工具融入到学习当中。

我们还特意为字帖撰写了临写要点，并选录了部分前贤的评价，相信这会有助于大家快速了解字帖的特点，在临习的过程中少走弯路。

碑帖名称

《嵩高灵庙碑》全称《北魏中岳嵩高灵庙碑》，又名《寇君碑》。

碑帖书写年代

北魏太安二年（456）立。

碑帖所在地及收藏处

原碑现藏于河南登封嵩山中岳庙内。

碑帖尺幅

碑额有篆书阳文「中岳嵩高灵庙之碑」8字。碑阳7列，23行，每行50字，碑阴7列，上两列字较大，22行，下五列字较小，16行，各列列数不等。

历代名家品评

康有为在《广艺舟双楫》中评道：『《灵庙碑阴》如浑金璞玉，宝采难名。』他甚至说：『得其指甲，可无唐宋人矣。』

碑帖风格特征及临习要点

《嵩高灵庙碑》的结构错落有致，大小不拘，憨态奇古，有较多隶书特征。

点画用笔随意，方圆兼顾。捺画用笔、形态和隶书很相似。

《嵩高灵庙碑》的用笔『钝拙』而『含蓄』，线条很凝练，块面之间敧正奇趣，彼此搭配没有一点做作之感，通篇给人以『天真烂漫』的感觉。如『然』字，上部撇捺舒展，下部四点紧密，能激发起火堆上跳舞的联想，字的结构非常生动。

太极剖判两仪既
分四节代序五行
播宣是故天有五
纬主奉阳施地有

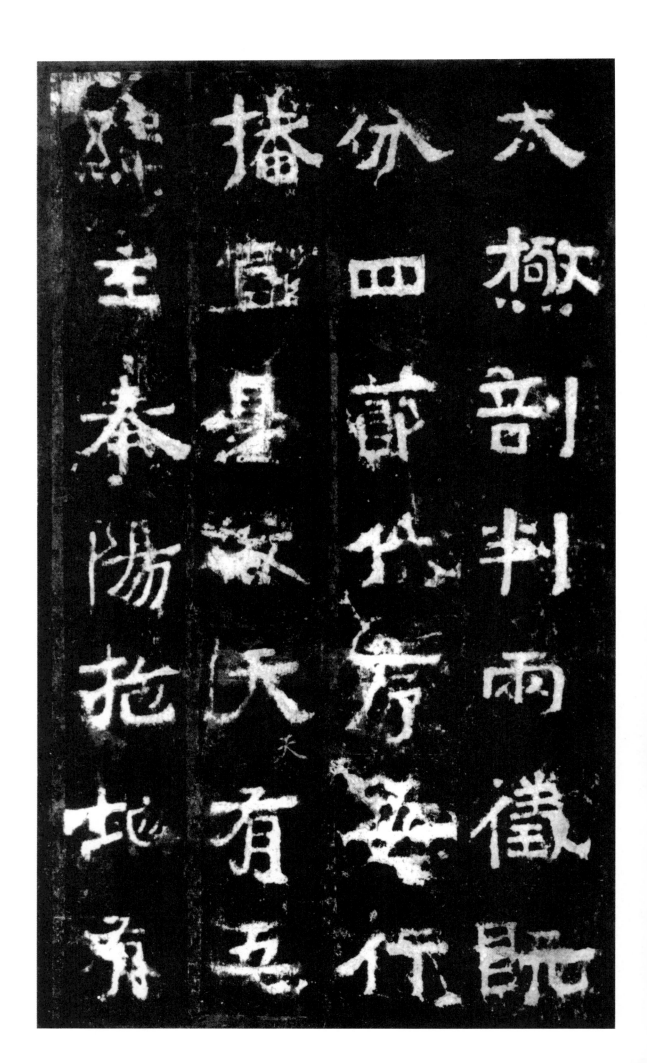

五岳主承阴化所
以统协浑元苞含
之至用光济乾坤
覆载之大德于是

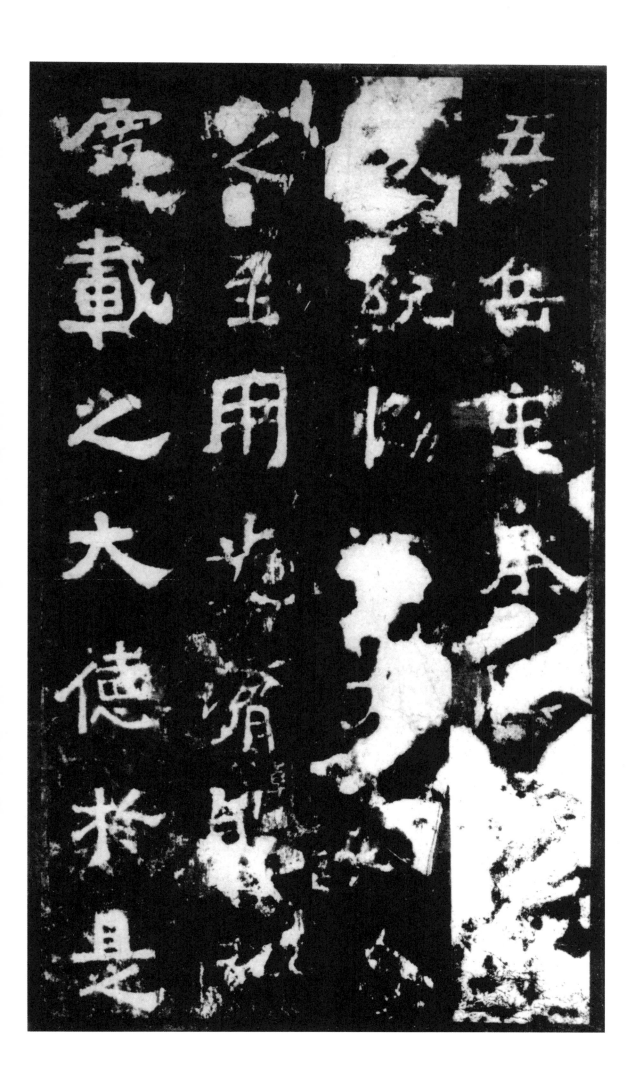

造化之功建而三
材之道显然后天
人之际祭然著明
可得而述羲皇造

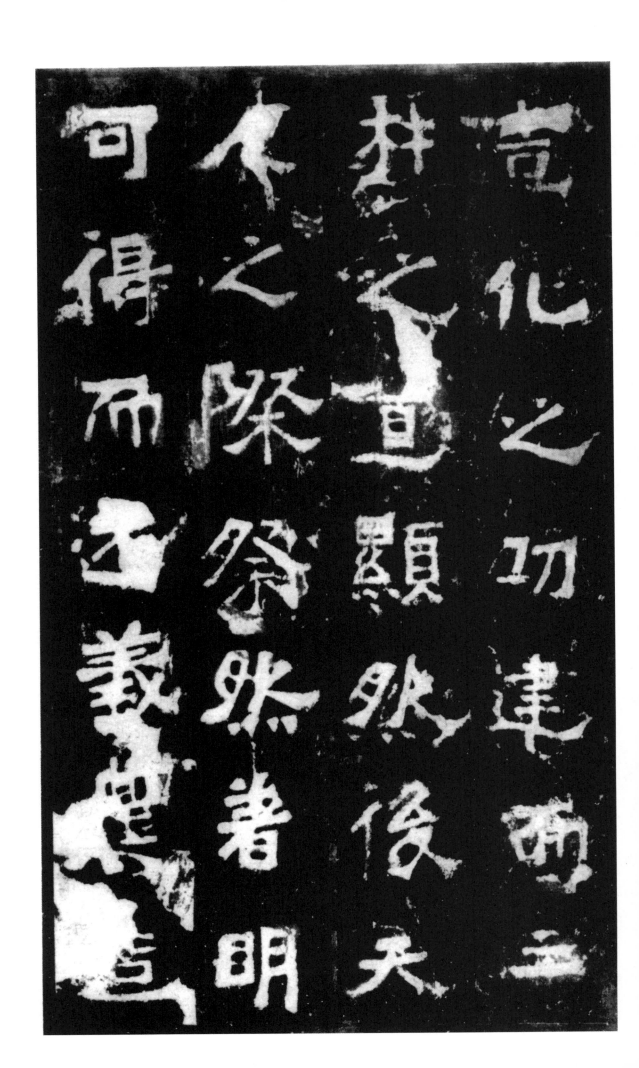

创观象立法王者
父天母地仰宗三
辰俯宗山川夫中
岳者盖地理土官

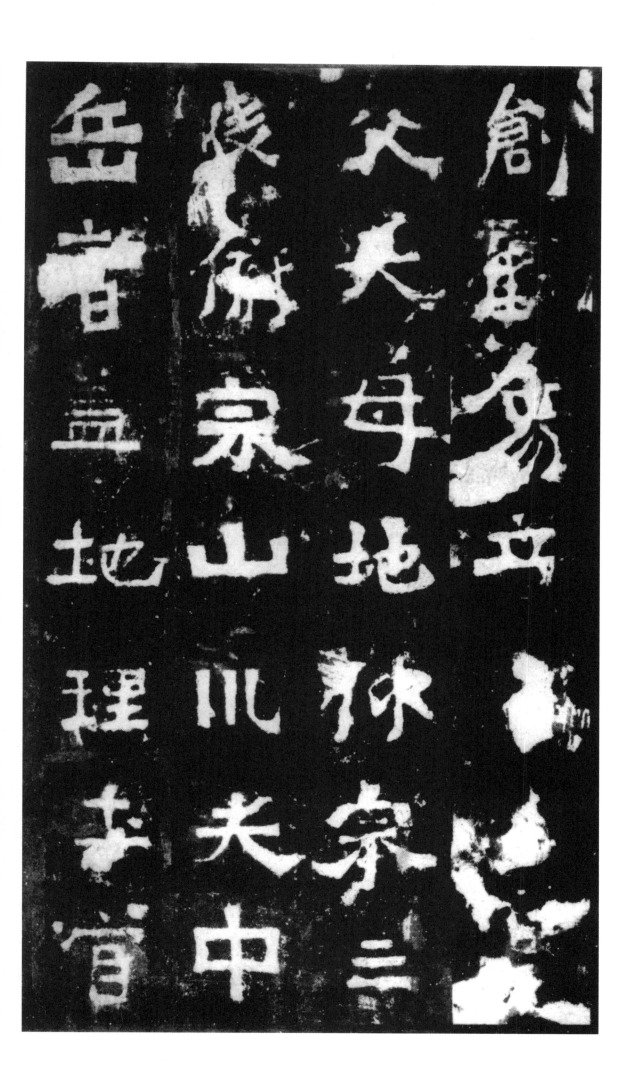

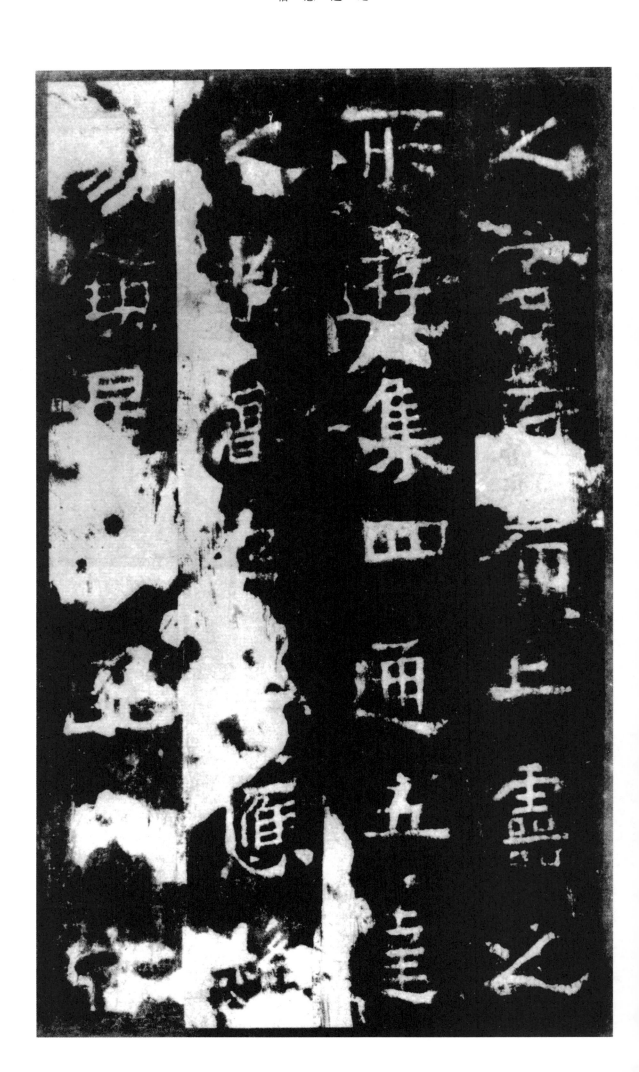

之宫府而亡灵之
所游集四通五达
之都会也上应悬
象镇星之配而宿

直轩辕璇机玉衡
以齐七政其山也
则崇峻而神奥原
隰也则显敞而□

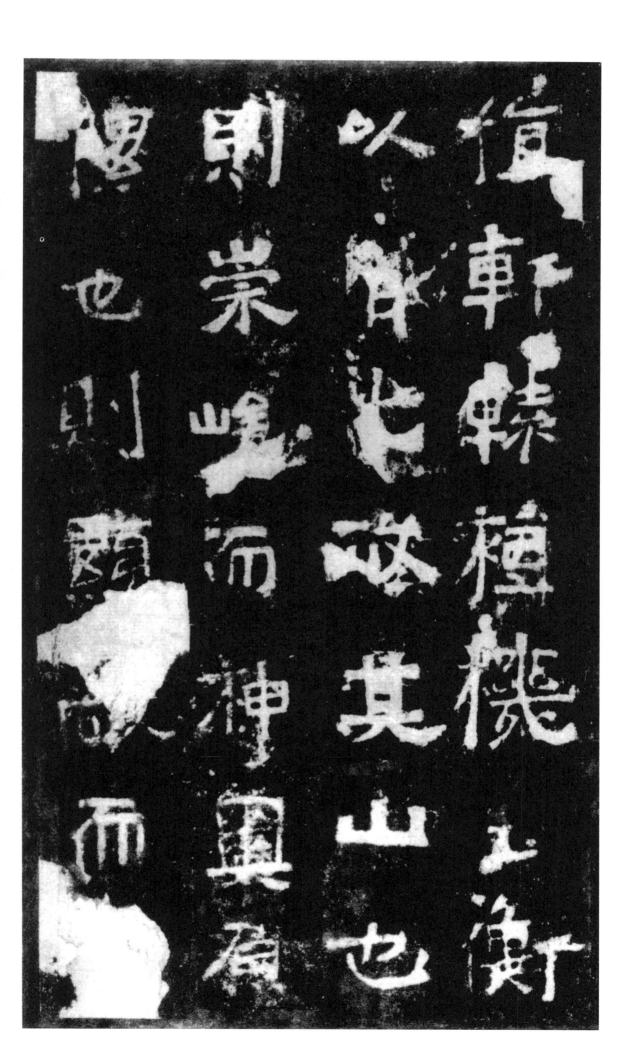

□南□淮汝北凭
□□□□□□□
于前夏禹锡龟书
于后乃天道所以

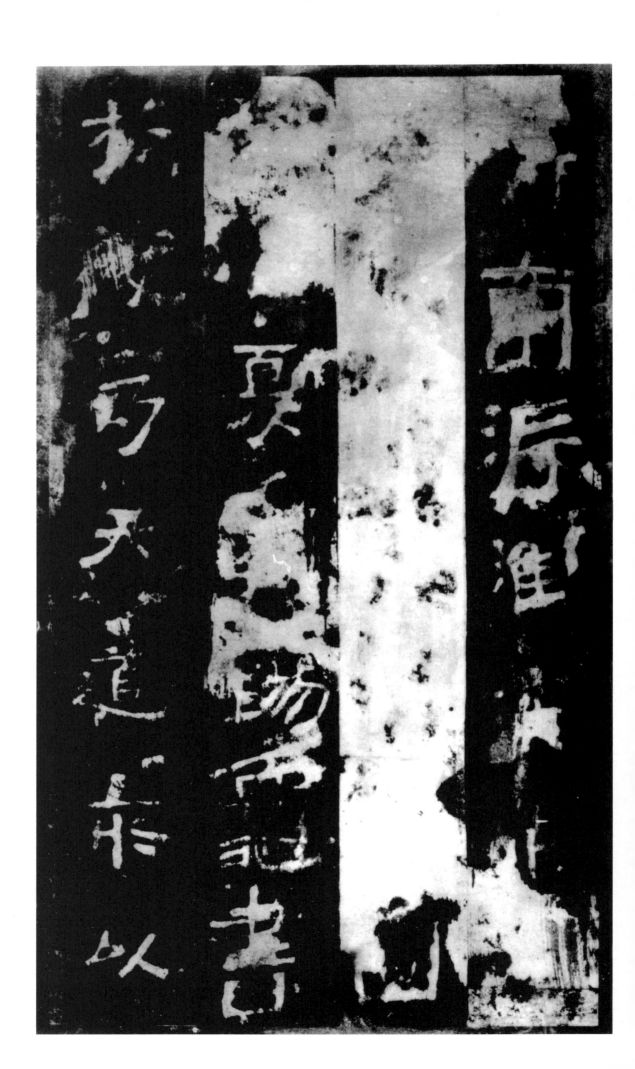

除伪宁真而圣哲
通灵受命之处所
是以岩薮集神□
□□□□道太古

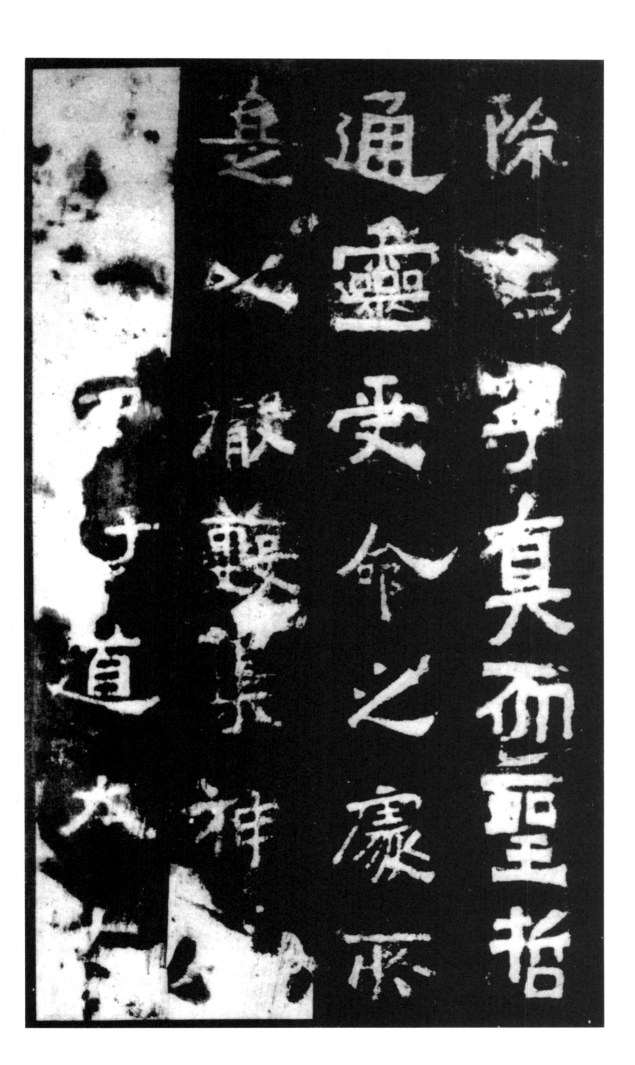

□□□□□
显交通故其威仪
颙颙昂昂不严而
自肃少昊之季九

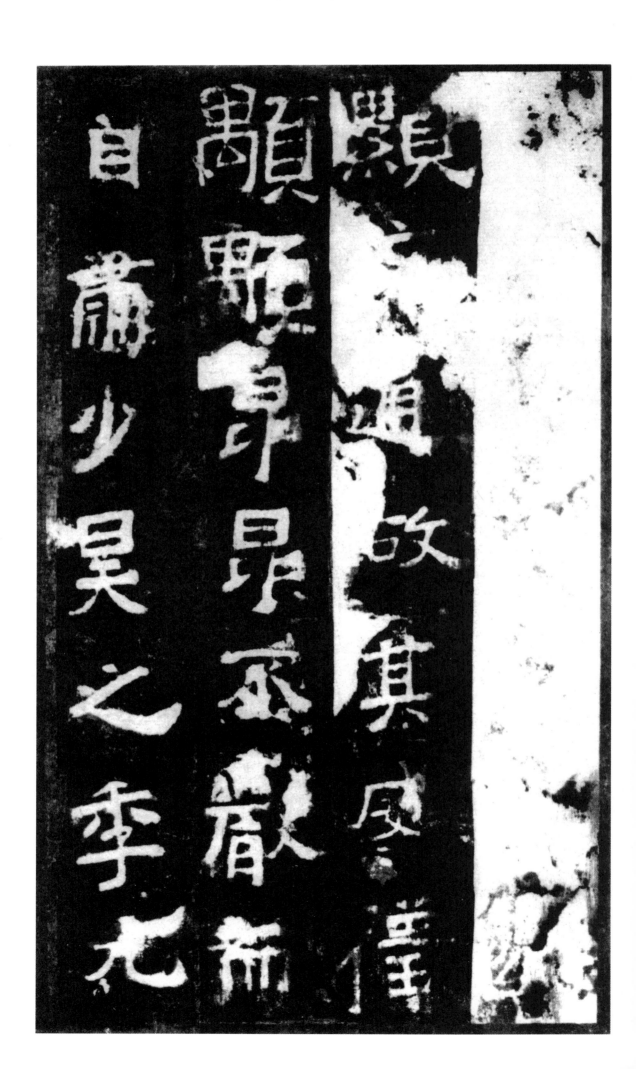

黎乱德民浊斋明
嘉生不洁于是神
□□□□□
五载巡狩躬祀岳

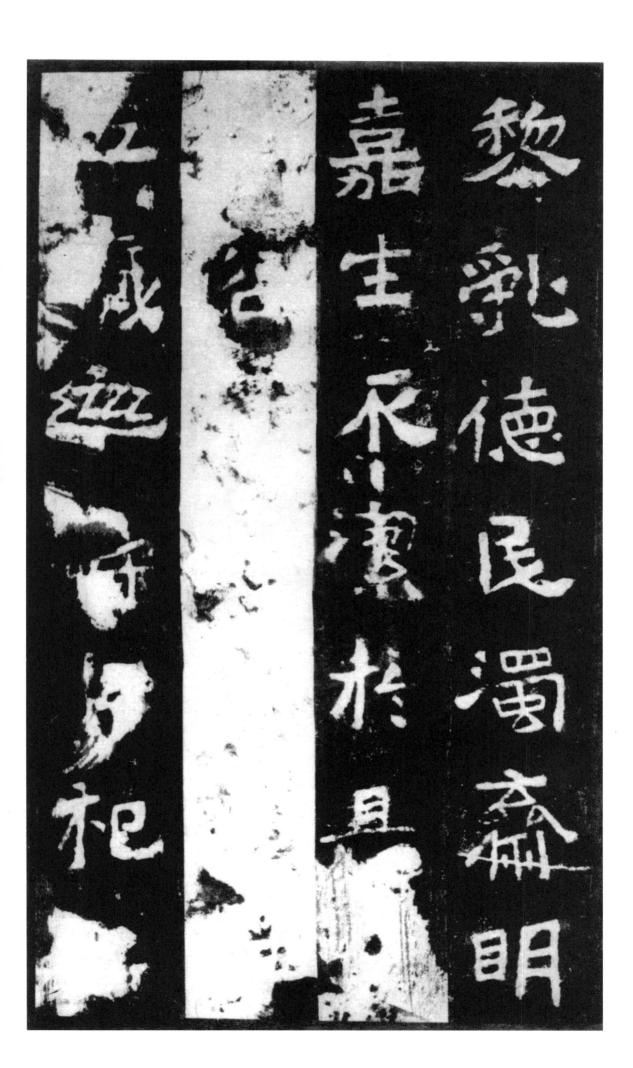

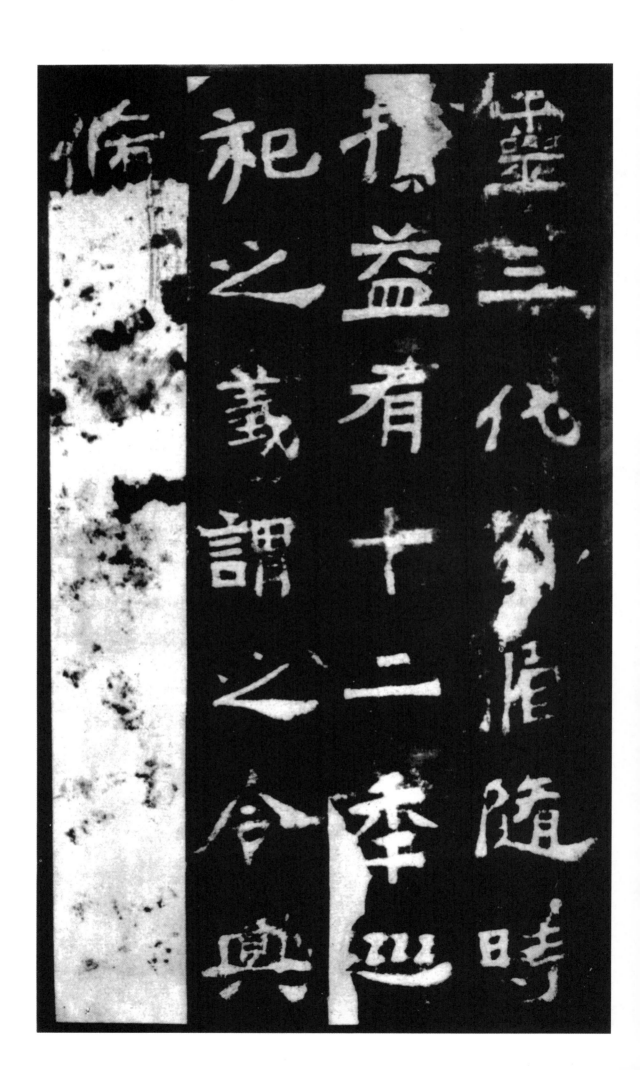

灵三代因循随时
损益有十二年巡
祀之义谓之令典
修□□□□□□
□□□□□□

□□□□之征武
□□五灵观德之
祥报应之契若□
□之随形声故裡

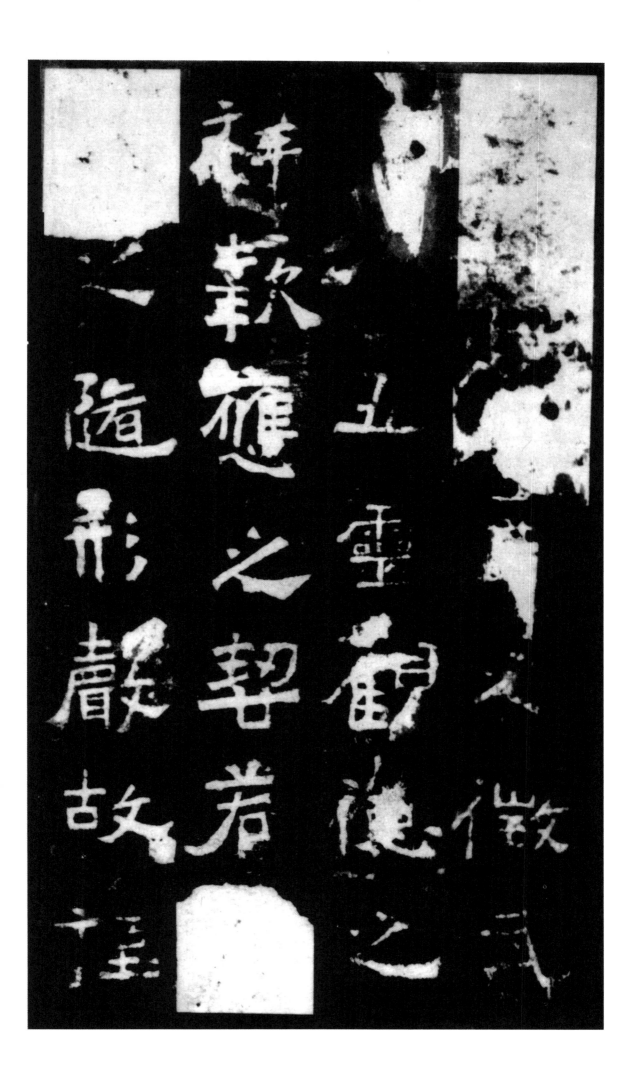

祀之□□□□□
□□□□□□屡丰
年其斯之谓也周
室既衰天子微弱

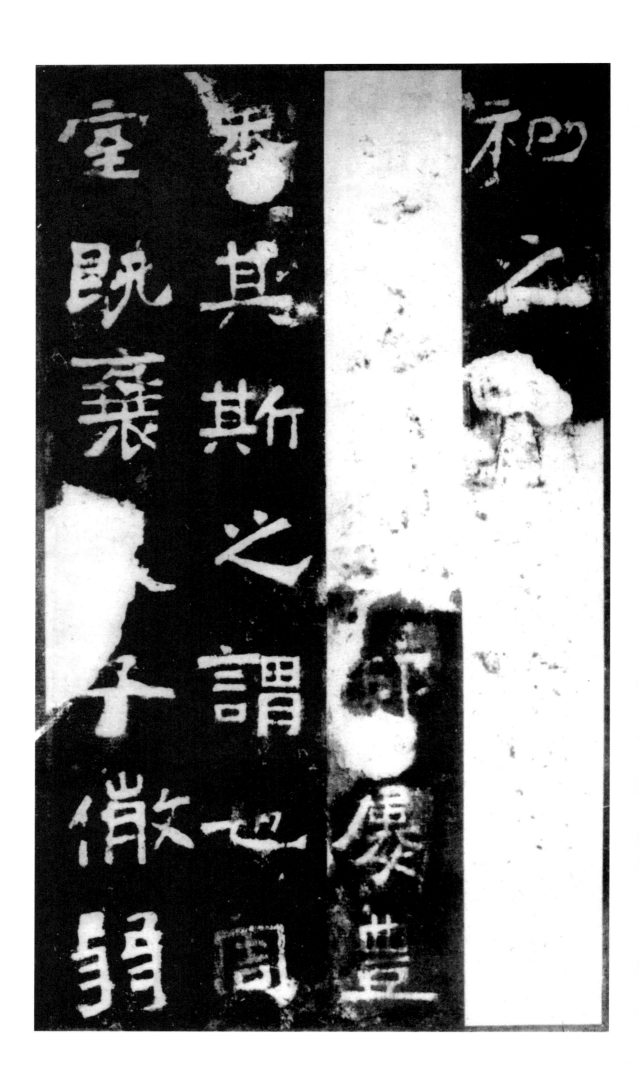

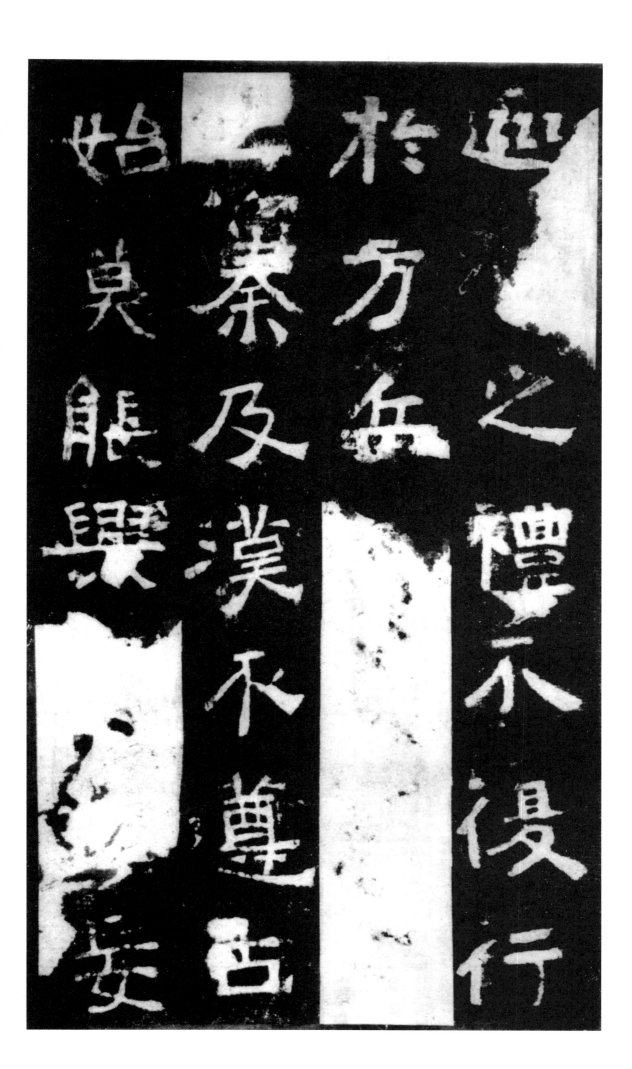

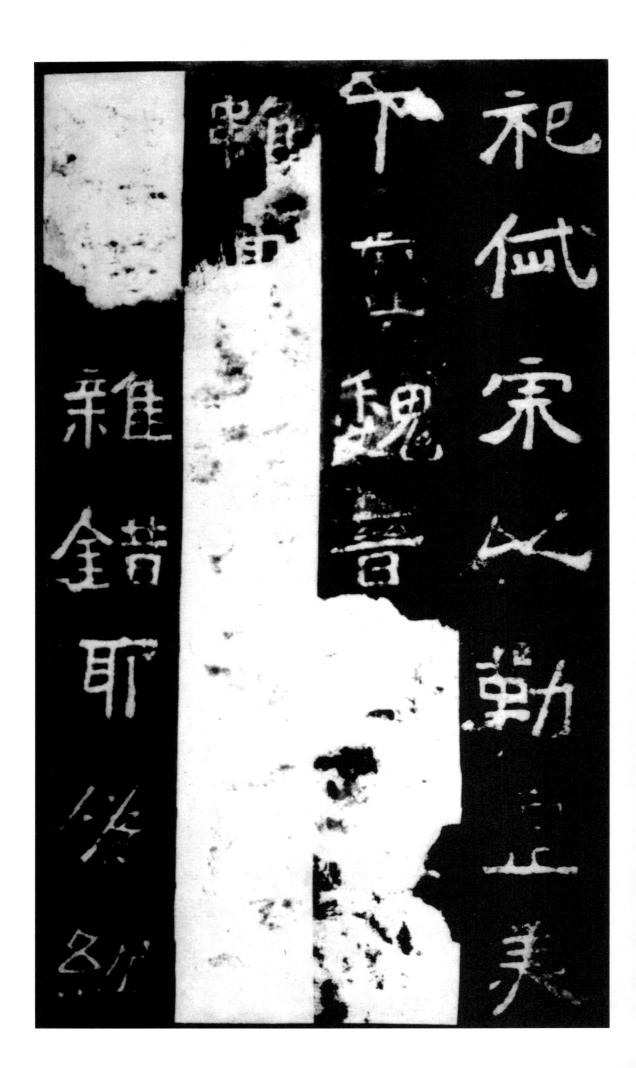

祀岱宗以勒虚美
下历魏晋□□□
虽□□□□□□
□□杂错耶伪纷

然谣俗之或浮屠
□魁祭非祀典神
怒民叛是以享年
不永身□□□□

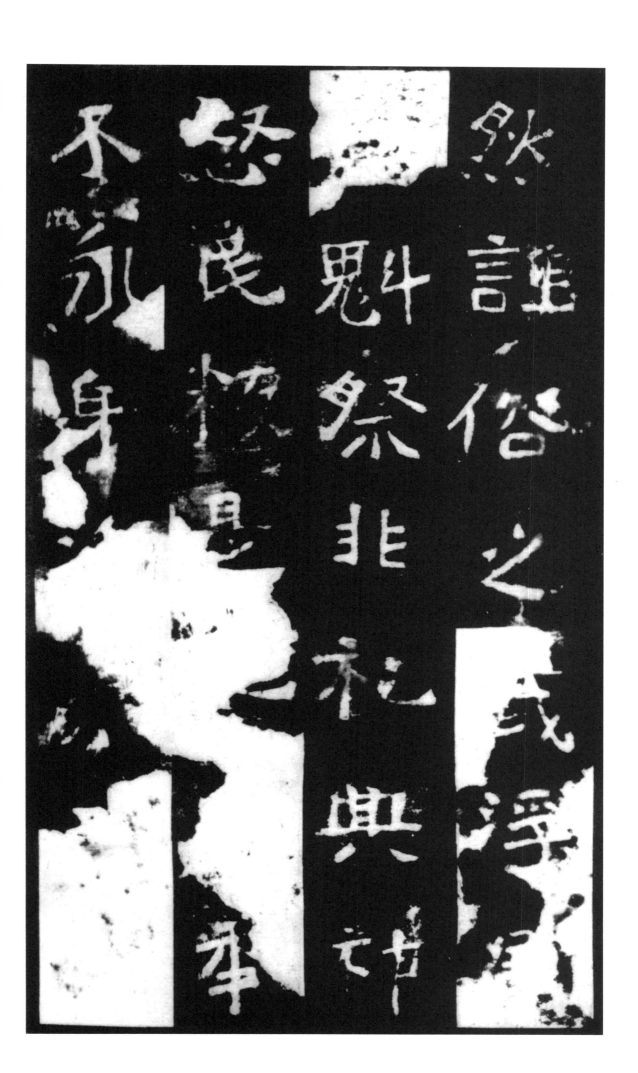

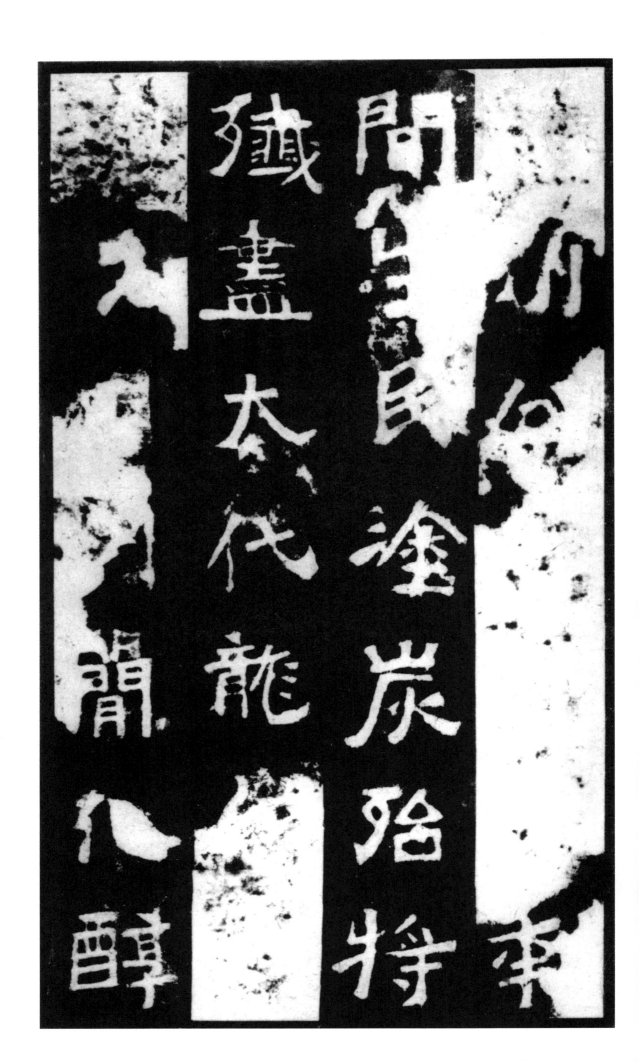

□□□□□年
间生民涂炭殆将
歼尽大代龙□□
□□□□简化醇

无为而治□□□
睿哲之姿□□□
□□□□□□
宁□神和会有继

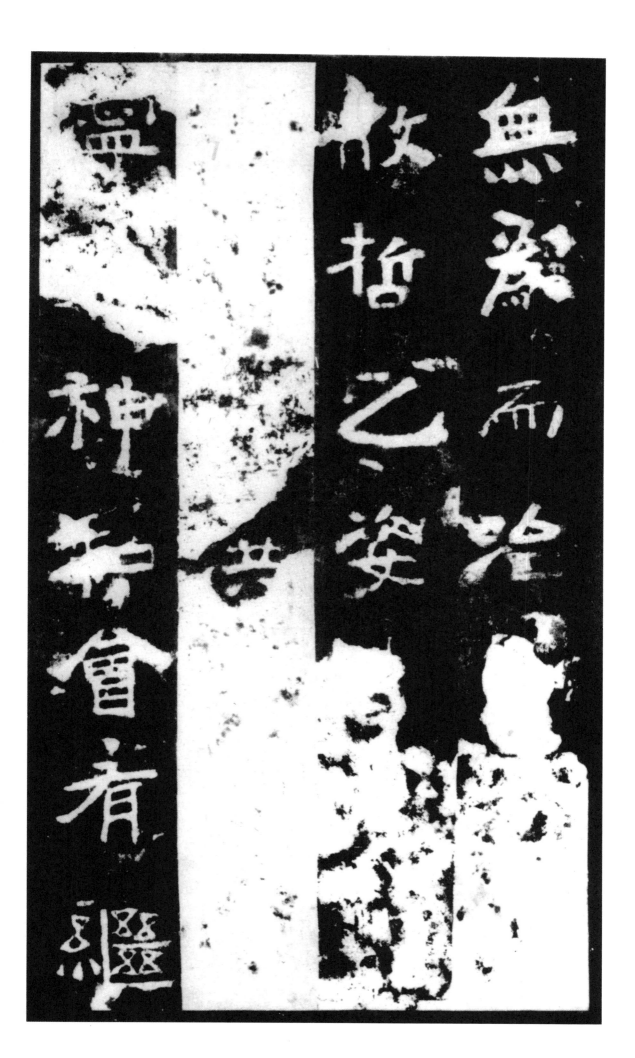

天师寇君名谦□
□辅真高□□志
隐处中岳卅余年
岳镇主人集仙宫

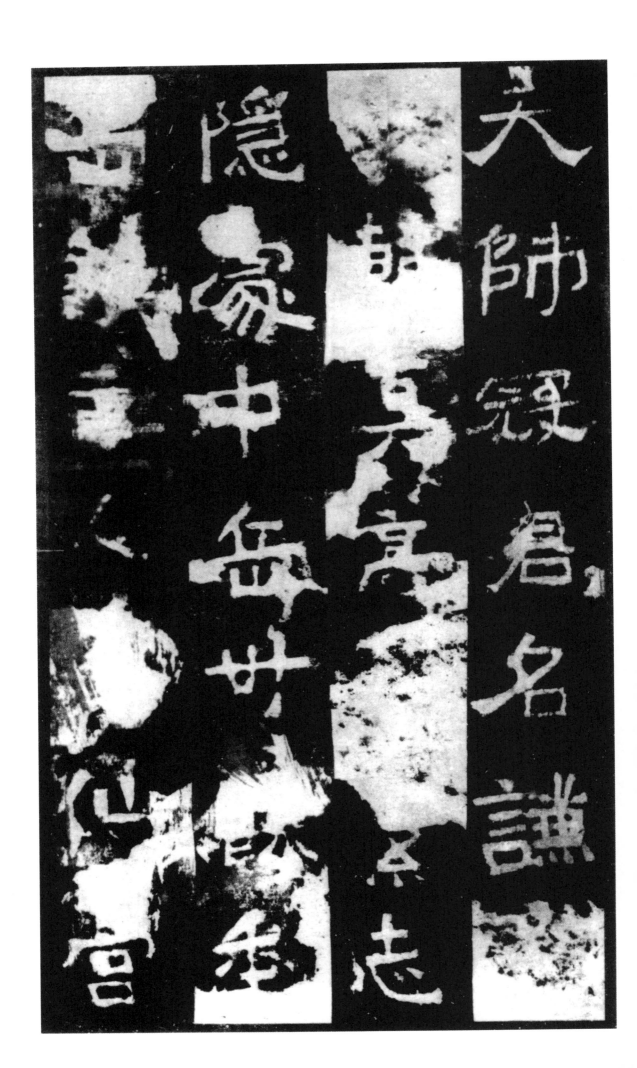

主□□寇君行□
□□□降临授以
九州真师理治人
鬼之政佐国□命

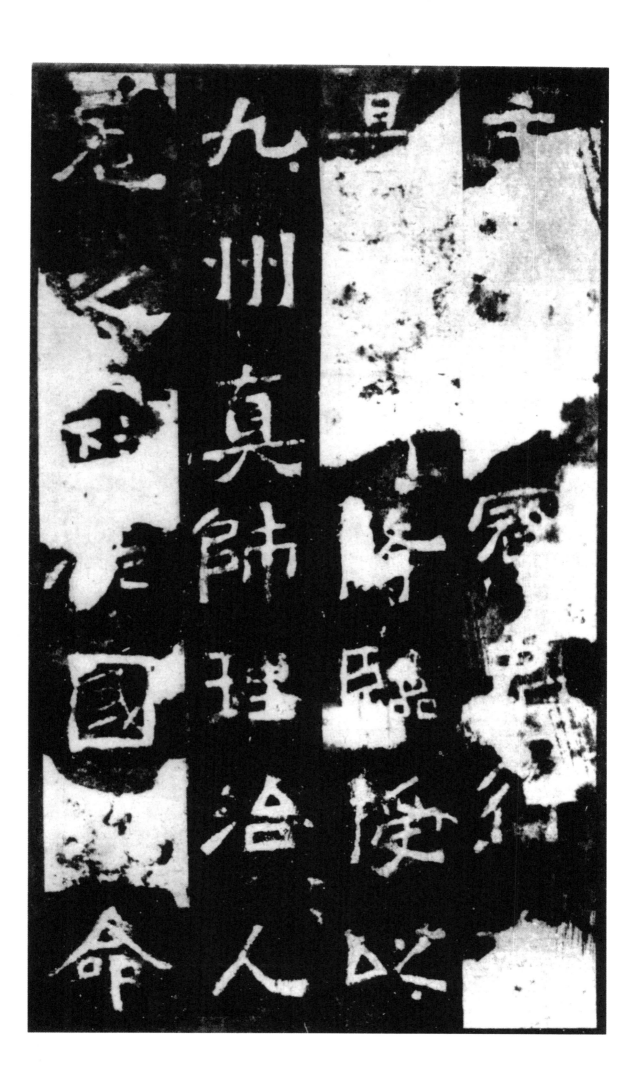

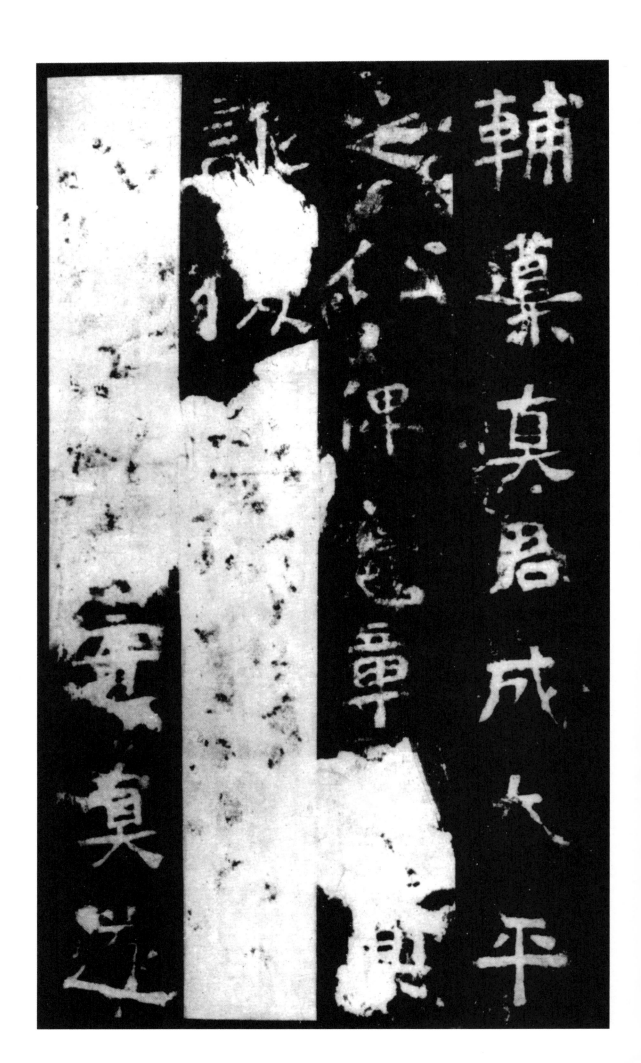

辅导真君成太平
之化俾宪章□典
诡复□□□□□
□□□□□賔真遂

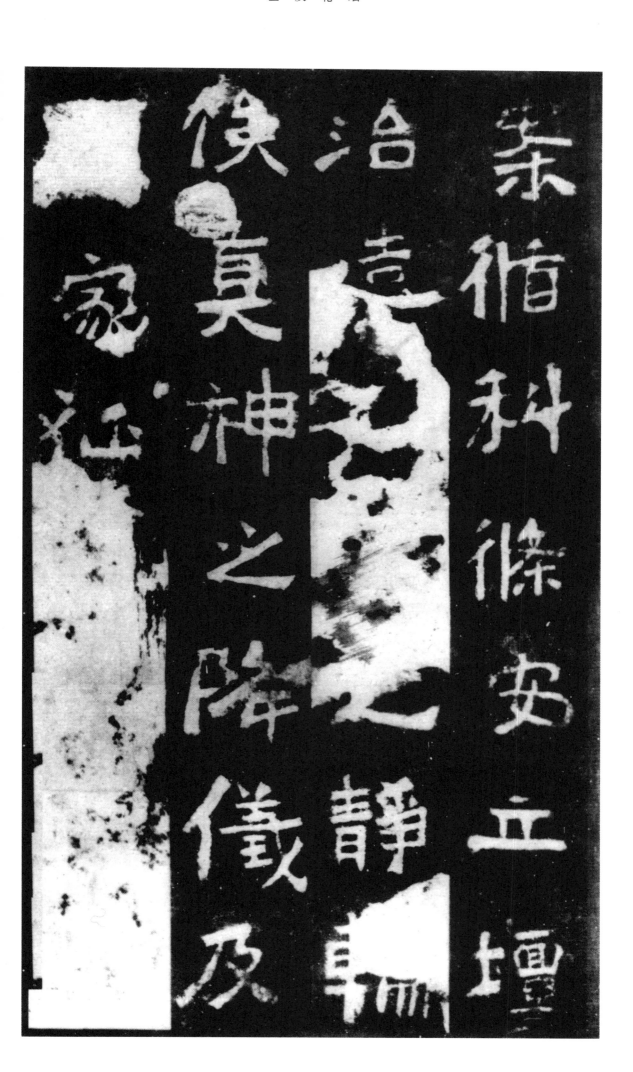

向克捷□□□□
□□□□□□□□
□□圣□□□惟古
烈虞夏之隆殷周

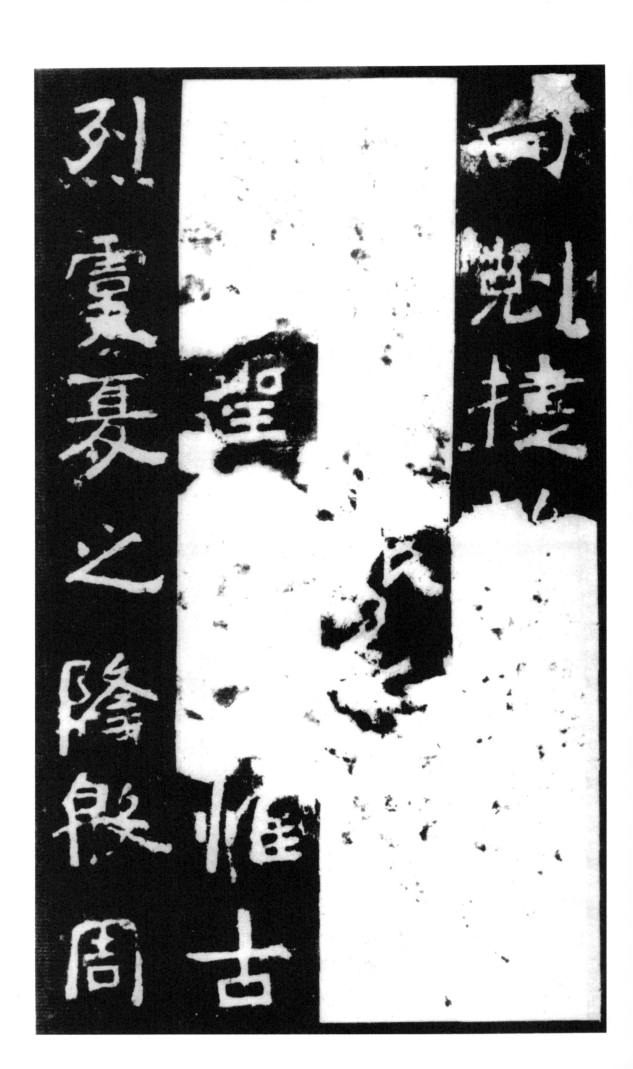

之盛□□□□近
鉴叔世秦汉之替
刘石之劣□□□
□又以天□□□

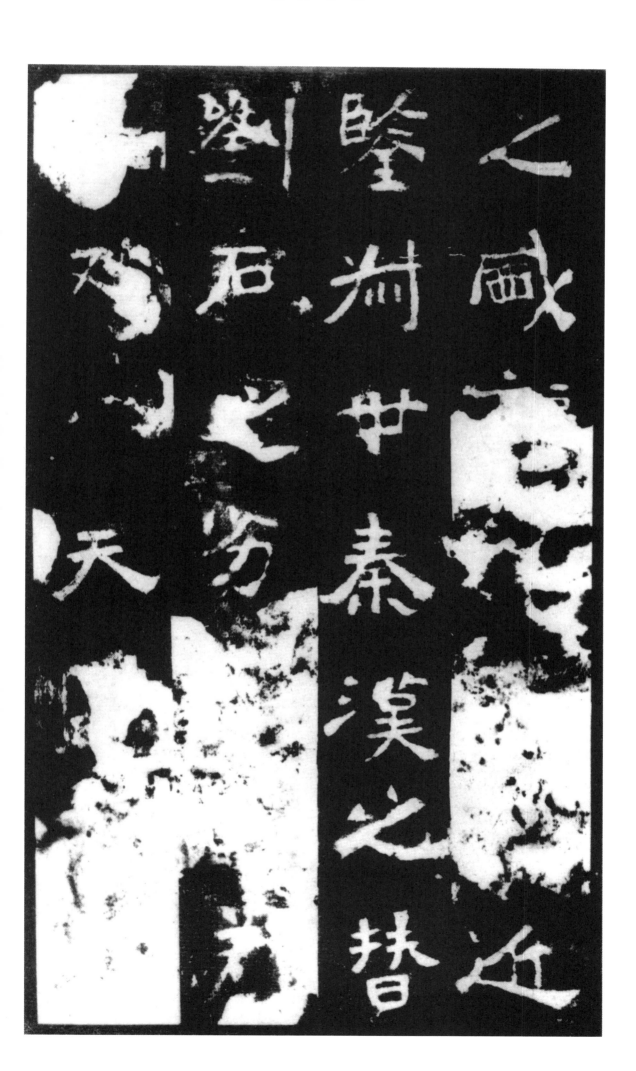

□□□士修诸岳
祠奉玉帛之礼春
祈秋报有□□□
焉以旧祠毁坏秦

祠奉玉帛之礼春

祈秋报有

焉以旧祠毁坏秦

遣道士杨龙子更
造新庙太延□□
□□□□绅□□
□古之士莫不欣

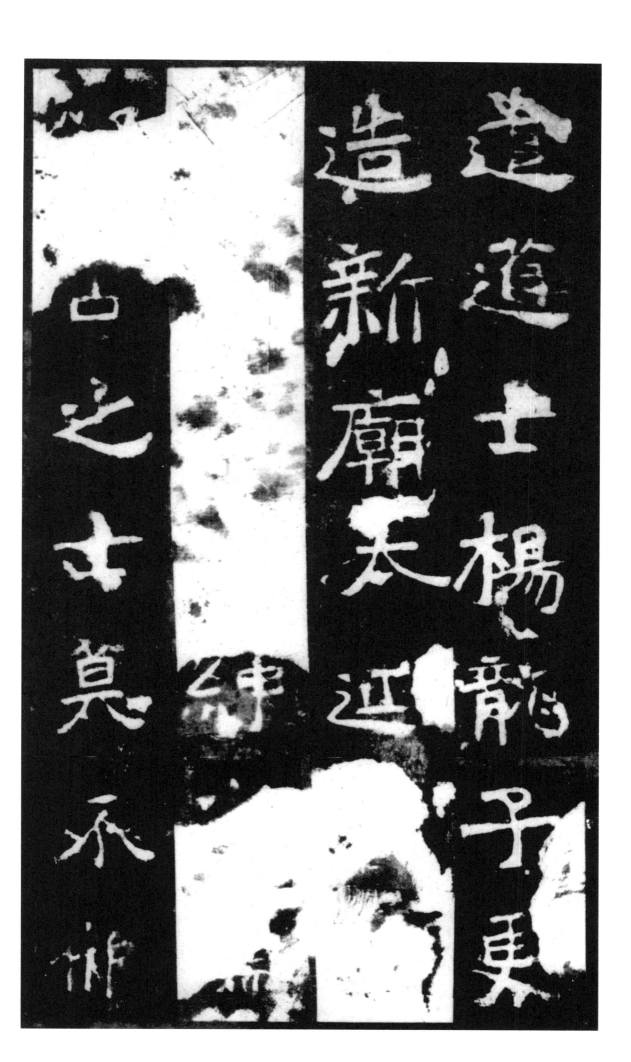

遭大明之世□□
□德之事慨然相
与议曰运极反真
乱穷则治是以□

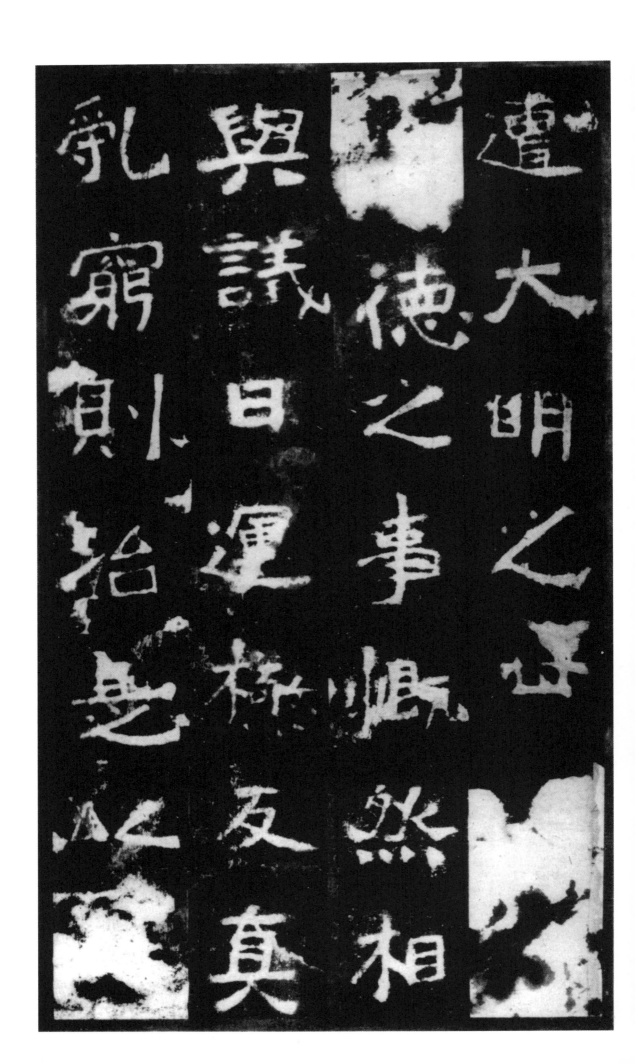

□□□□□
□□□□□
□□□宜刊载金
石垂之来世乃作
铭曰

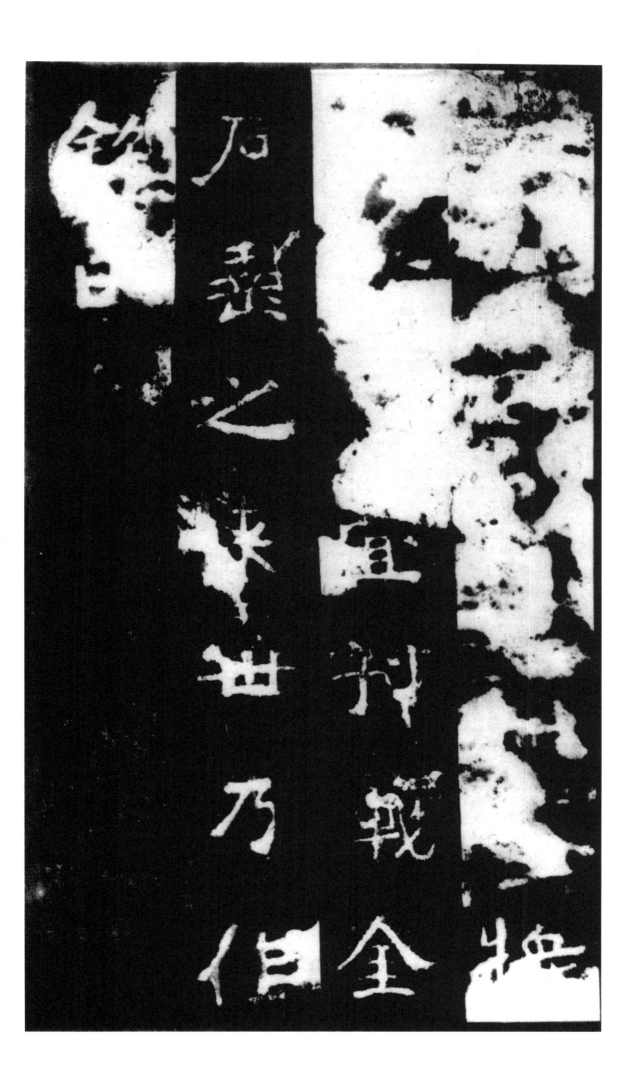

严严嵩岳作镇后
土配天承化总统
四旅诞命圣明万
象荒主河图授羲

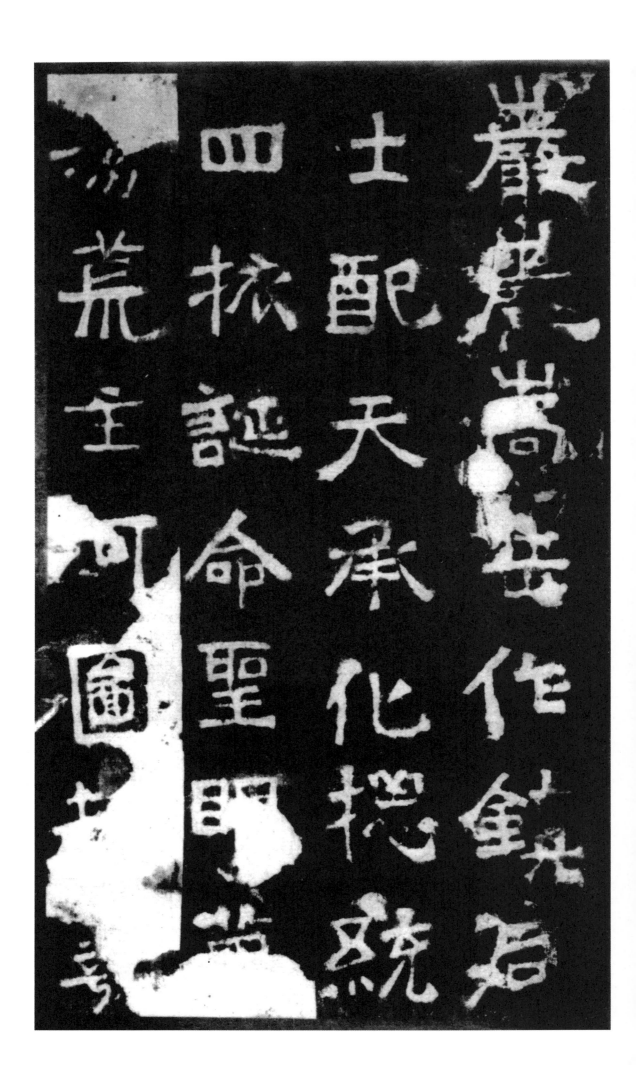

洛□□□□□
建彝伦攸序降神
育贤生申及甫惟
申及甫翼治作辅

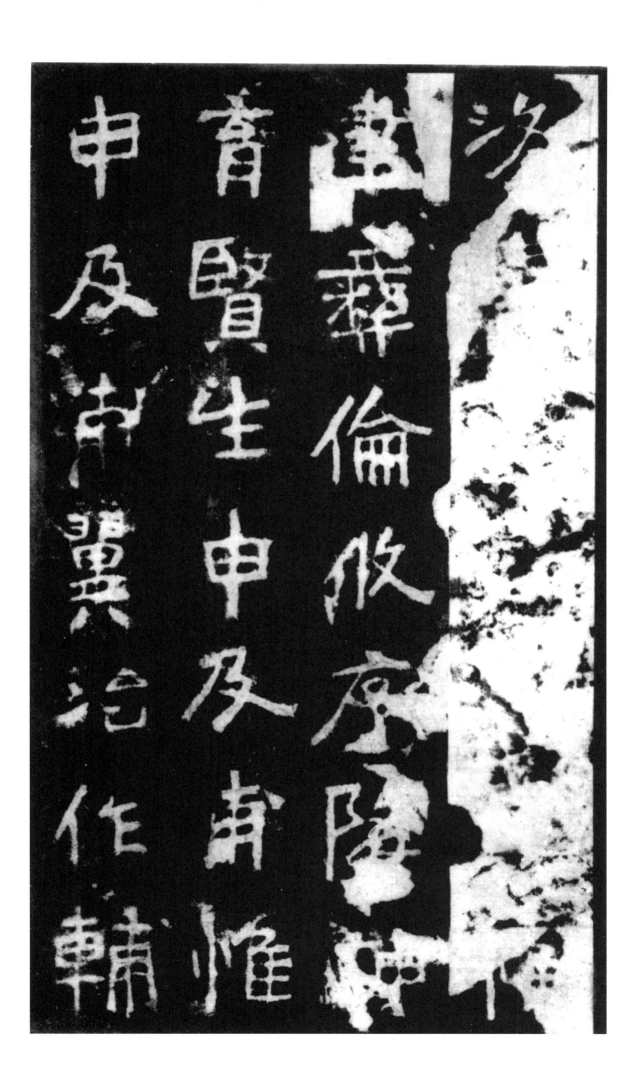

万国咸宁飨兹福
祜穆穆皇羲仰观
俯察爰制祀典民
和神悦□□□□
□

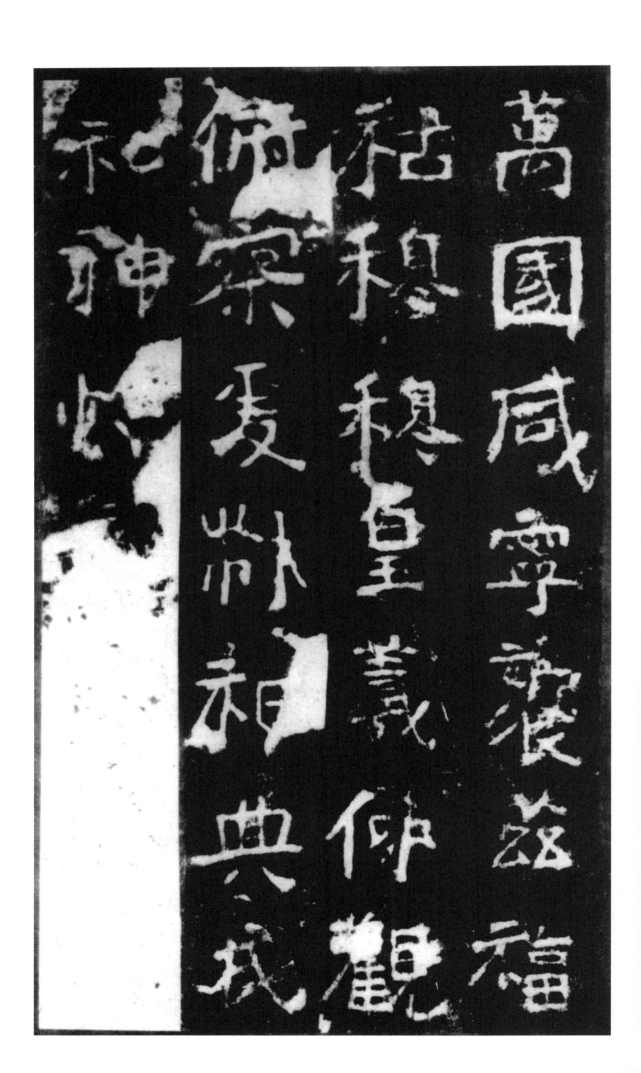

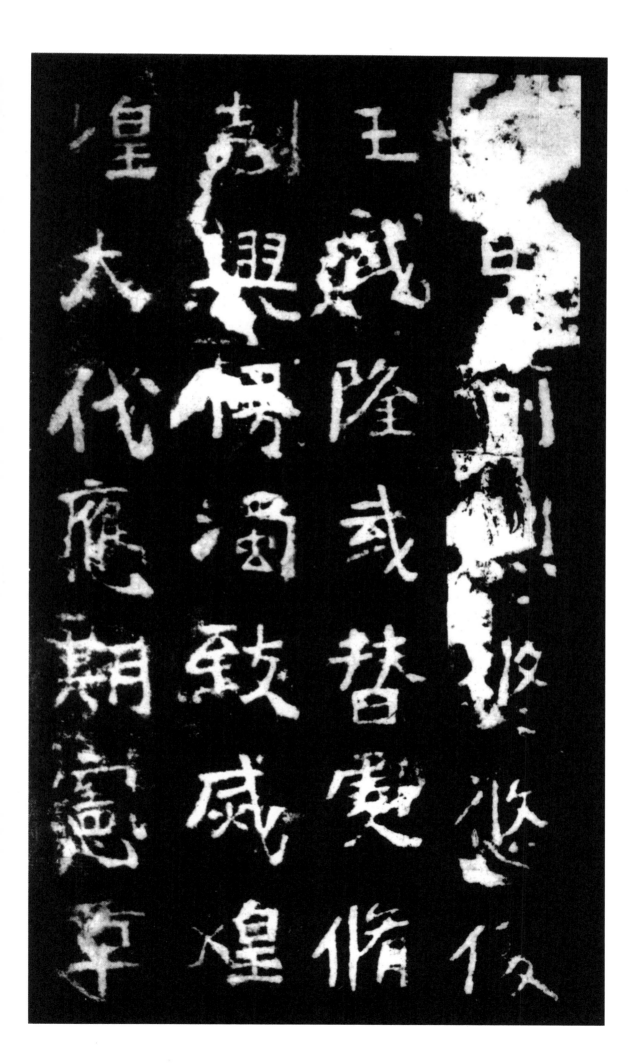

除伪宁真洪业克
昌师君弘道人神
对扬明奉天□布
□□常宗□□□

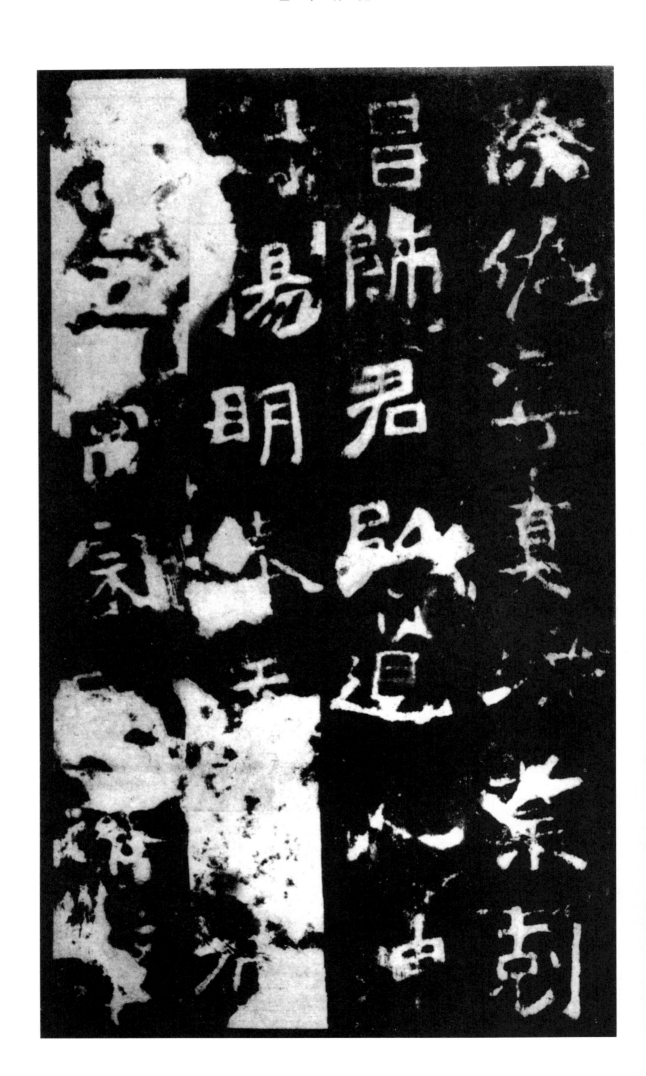

降福穰穰宜君宜
民永世安康

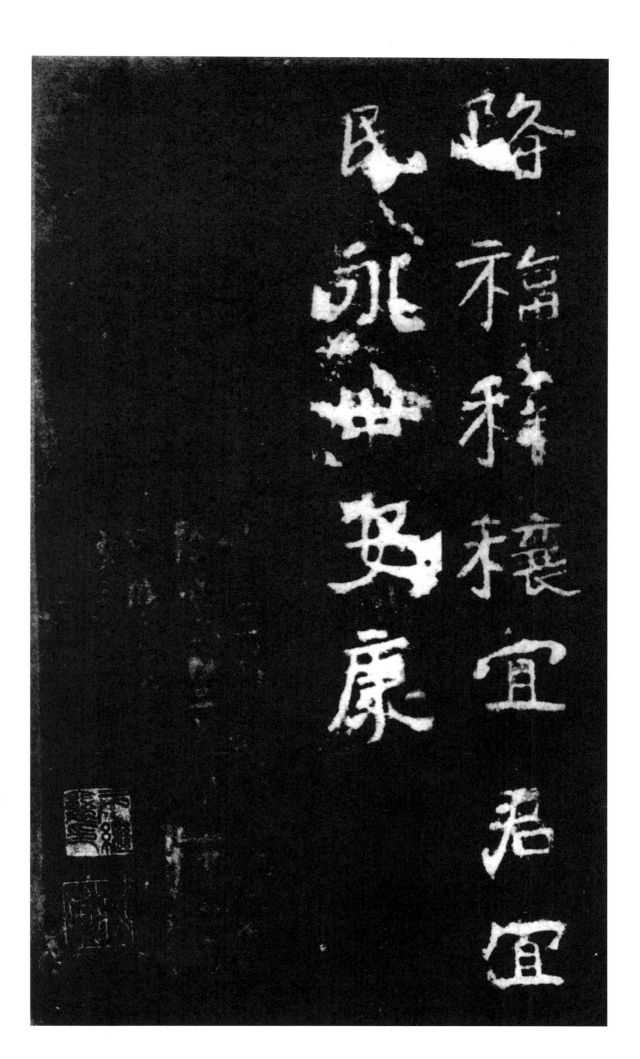

图书在版编目（CIP）数据

嵩高灵庙碑 / 卢国联编著 . —上海：上海人民美术出版社，
2018.6
（书法自学与鉴赏丛帖）
ISBN 978-7-5586-0717-2

Ⅰ . ①嵩… Ⅱ . ①卢… Ⅲ . ①楷书－碑帖－中国－北魏 Ⅳ .
① J292.23

中国版本图书馆 CIP 数据核字 (2018) 第 048461 号

书法自学与鉴赏丛帖

嵩高灵庙碑

编　　著：卢国联
策　　划：黄　淳
责任编辑：黄　淳
技术编辑：史　湧
装帧设计：肖祥德
版式制作：高　婕　蒋卫斌
责任校对：史莉萍
出版发行：上海人民美术出版社
　　　　　（上海市长乐路 672 弄 33 号）
邮　　编：200040　　电　　话：021-54044520
网　　址：www.shrmms.com
印　　刷：上海盛通时代印刷有限公司
地　　址：上海市金山区金水路 268 号
开　　本：787×1390　　1/16　　2.5 印张
版　　次：2018 年 6 月第 1 版
印　　次：2018 年 6 月第 1 次
书　　号：978-7-5586-0717-2
定　　价：22.00 元